兒童文學叢書
・音樂家系列・

讓天鵝跳芭蕾舞

陳永秀／著

翱　子／繪

最最俄國的柴可夫斯基

國家圖書館出版品預行編目資料

讓天鵝跳芭蕾舞：最最俄國的柴可夫斯基 / 陳永秀
著;翱子繪.－－二版一刷.－－臺北市：三民，2010
面; 公分.－－(兒童文學叢書・音樂家系列)

ISBN 978-957-14-3824-5 (精裝)

1.柴 可 夫 斯 基 (Tchaikovsky,Pyotr Il'yich,1840-
1893)-傳記-通俗作品 2.音樂家-蘇俄-傳記-通俗
作品

910.9948

© 讓天鵝跳芭蕾舞
—— 最最俄國的柴可夫斯基

著 作 人	陳永秀
繪 者	翱 子
發 行 人	劉振強
著作財產權人	三民書局股份有限公司
發 行 所	三民書局股份有限公司
	地址　臺北市復興北路386號
	電話　(02)25006600
	郵撥帳號　0009998-5
門 市 部	(復北店) 臺北市復興北路386號
	(重南店) 臺北市重慶南路一段61號
出版日期	初版一刷　2003年4月
	二版一刷　2010年6月
編 號	S 910511

行政院新聞局登記證局版臺業字第○二○○號

有著作權・不准侵害

ISBN　978-957-14-3824-5　（精裝）

在音樂中飛翔
（主編的話）

　　喜歡音樂的父母，愛說：「學音樂的孩子不會變壞。」

　　喜愛音樂的人，也常說：「讓音樂美化生活。」

　　哲學家尼采說得最慎重：「沒有音樂，人生是錯誤的。」

　　音樂是美學教育的根本，正如文學與藝術一樣。讓孩子在成長的歲月中，接受音樂的欣賞與薰陶，有如添加了一雙翅膀，更可以在天空中快樂飛翔。

　　有誰能拒絕音樂的滋養呢？

　　很多人都聽過巴哈、莫札特、貝多芬、舒伯特、蕭邦以及柴可夫斯基、德弗乍克、小約翰・史特勞斯、威爾第、普契尼的音樂，但是有關他們的成長過程、他們艱苦奮鬥的童年，未必為人所知。

　　這套「音樂家系列」叢書，正是以音樂與文學的培育為出發，讓孩子可以接近大師的心靈。經過策劃多時，我們邀請到關心兒童文學的作家為我們寫書。他們不僅兼具文學與音樂素養，並且關心孩子的美學教育與閱讀興趣。作者中不僅有主修音樂且深諳樂曲的音樂家，譬如寫威爾第的馬筱華，專精歌劇，她為了寫此書，還親自再臨威爾第的故鄉。寫蕭邦的孫禹，是聲樂演唱家，常在世界各地演唱。還有曾為三民書局「兒童文學叢書」撰寫多本童書的王明心，她本人除了擅拉大提琴外，並在中文學校教小朋友音樂。

　　撰者中更有多位文壇傑出的作家，如程明錚除了國學根基深厚外，對音樂如數家珍，多年來都是古典音樂的支持者。讀她寫愛故鄉的德弗乍克，有如回到舊時單純的幸福與甜蜜中。

韓秀，以她圓熟的筆，撰寫小約翰・史特勞斯，讓人彷彿聽到春之聲的祥和與輕快。陳永秀寫活了柴可夫斯基，文中處處看到那熱愛音樂又富童心的音樂家，所表現出的「天鵝湖」和「胡桃鉗」組曲。而由張燕風來寫普契尼，字裡行間充滿她對歌劇的熱情，也帶領讀者走入普契尼的世界。

　　第一次為我們叢書寫稿的李寬宏，雖然學的是工科，但音樂與文學素養深厚，他筆下的舒伯特，生動感人。我們隨著「菩提樹」的歌聲，好像回到年少歌唱的日子。邱秀文筆下的貝多芬，讓我們更能感受到他在逆境奮戰的勇氣，對於「命運」與「田園」交響曲，更加欣賞。至於三歲就可在琴鍵上玩好幾小時的音樂神童莫札特，則由張純瑛將其早慧的音樂才華，躍然紙上。莫札特的音樂，歷經百年，至今仍令人迴盪難忘，經過張純瑛的妙筆，我們更加接近這位音樂家的內心世界。

　　許許多多有關音樂家的故事，經過作者用心收集書寫，我們才了解這些音樂家在童年失怙或艱苦的日子裡，如何用音樂作為他們精神的依附；在充滿了悲傷的奮鬥過程中，音樂也成為他們的希望。讀他們的童年與生活故事，讓我們在欣賞他們的音樂時，倍感親切，也更加佩服他們努力不懈的精神。

　　不論你是喜愛音樂的父母，還是初入音樂領域的孩子，甚至於是完全不懂音樂的人，讀了這十位音樂家的故事，不僅會感謝他們用音樂豐富了我們的生活，也更接近他們的內心，而隨著音樂的音符飛翔。

作者的話

　　記得小時候，父親常常坐在書桌上看書，寫筆記。他總是把收音機打開，讓古典音樂伴他讀書。我從來不注意他聽的音樂，但有一次，我忽然聽到一首輕快活潑的曲子，耳朵豎了起來，人也被樂曲吸引，走過去問父親：「你在聽什麼？好好聽。」心中有些奇怪，這不是專放大人音樂的電臺嗎，怎麼放起小孩聽的音樂了。

　　「是『胡桃鉗組曲』，妳喜歡嗎？」父親問。「喜歡，很喜歡。」我猛點頭。從此，只要電臺播放這曲子，父親就會到處找我，「妳喜歡的『胡桃鉗組曲』來了。」

　　他並沒說作這曲子的音樂家是誰，他怕那長長的名字會把我這小孩搞得糊里糊塗。但「胡桃鉗組曲」卻打開音樂大門，悄悄的向我說：「妳，放心的聽，開心的聽，不懂，沒關係。」

　　我就放心的、不知不覺的走進古典音樂的領域，在那裡，我終於讀到、聽到柴可夫斯基，相片上的他，俊美、嚴肅、拘束。 但等我聽完他作的許多曲子，「天鵝湖」、「尤金‧奧尼根」、「1812 年序曲」、提琴協奏曲、鋼琴協奏曲、交響樂等，

才了解在那冷冷的外表下，藏著的是一顆火熱的心。為了追求音樂的真善美，他盡心盡力，還常常不吃不睡，一直忙到生命的最後一天，真像中國人說的「春蠶到死絲方盡」。

他從小喜歡音樂，父母也看出他有音樂天才，但那時的俄羅斯很保守，孩子可以學音樂，聽音樂，如果要當音樂家，就不可不可了。像他，好人家長大的孩子，當然要像好人家的孩子一樣去學法律，將來才會有個規規矩矩的工作。他很聽話，乖乖的學完法律的課，正要開始他的律師生涯，就在這個時候，俄國有了第一所音樂學院，那時，他二十三歲。他想了想，「放棄好好的工作，不可惜。」「學音樂，雖然很辛苦，但是我最愛的。」好，就這樣，去學音樂吧，永不後悔。

想想他那時的決定，對後人的影響多大。如果那個二十三歲的小伙子不願放棄高薪的工作；如果那個二十三歲的小伙子不敢向他父親提出他想要改學音樂的願望；如果那個二十三歲的小伙子怕念音樂太辛苦，那麼這個世界就會多了一個普普通通的律師，少了一個流芳百世的音樂家。

自古以來，多少天才沒沒無聞，實在是世界的損失。幸虧，柴可夫斯基這個天才沒有被埋沒，他寫的曲子才會流傳千古，滋潤一代又一代人的心。

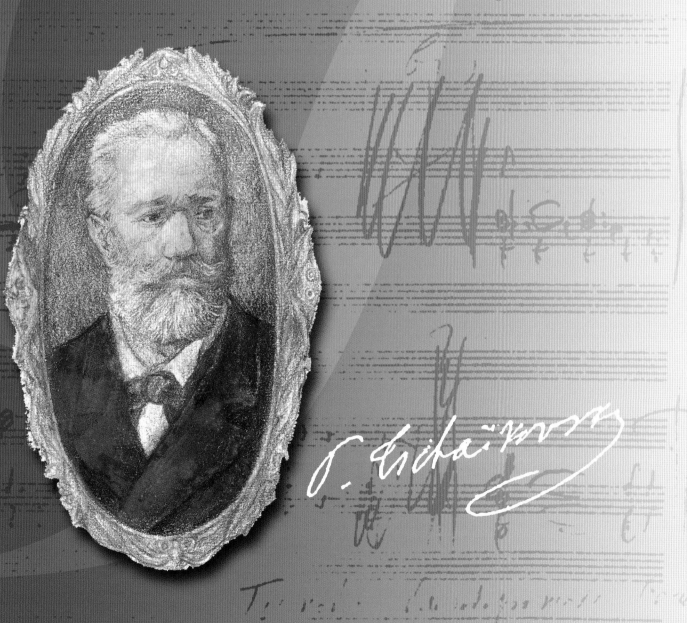

柴可夫斯基

Pyotr Il'yich Tchaikovsky
1840～1893

1 玻璃做的孩子

　　是誰？小小年紀，會被腦子裡的音樂吵得睡不著覺。

　　是誰？小小年紀，大冬天，看著窗外厚厚白白的雪，大地一片寂靜，他卻幻想著馬拖著馬車「的的達，的的達，的的達……」的跑著。馬蹄聲配合心中的音樂，他興沖沖在窗上打著拍子，愈打愈起勁兒，薄薄的玻璃，哪裡禁得起他這樣敲打，「框啷——」破啦，他的小手，也破啦，鮮血滴滴滴，一家人慌慌張張，忙得團團轉。

　　這孩子，就是彼得·柴可夫斯基。

　　1840 年，當「鋼琴大王」李斯特和蕭邦三十歲左右的時候，在俄國的沃金斯克，彼得·柴可夫斯基呱呱落地。

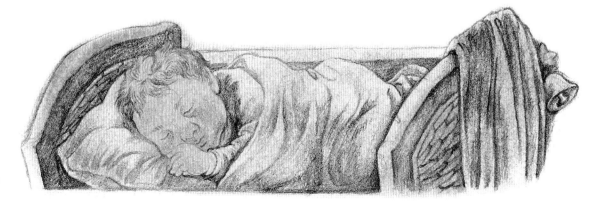

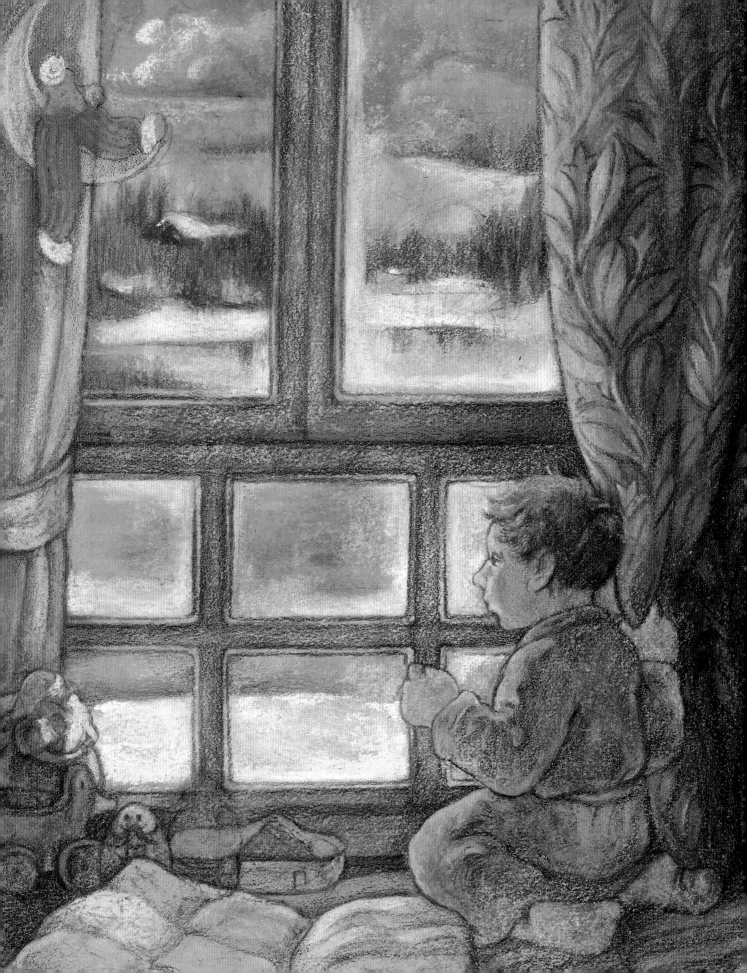

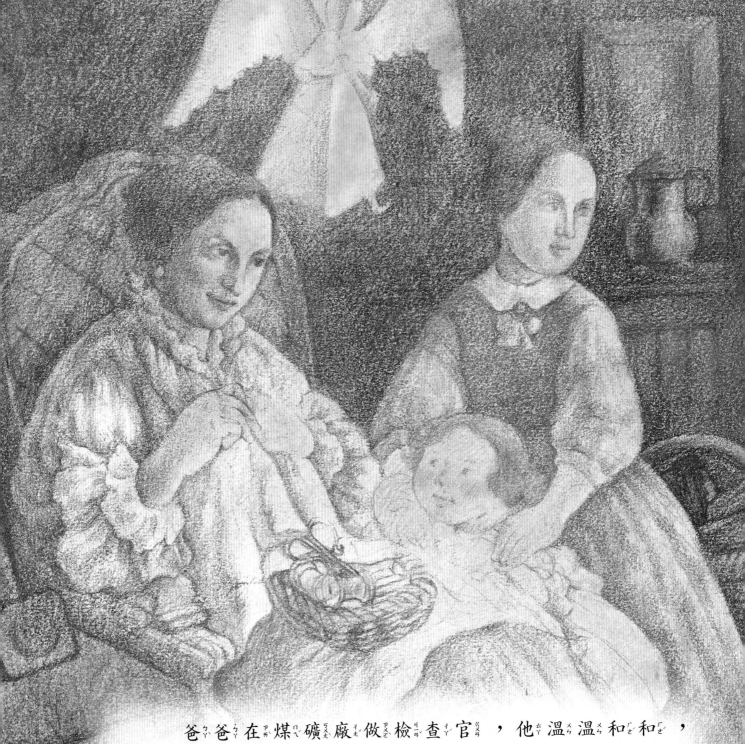

爸爸在煤礦廠做檢查官，他溫溫和和，大好人一個。媽媽呢，熱心、愛家，還喜歡唱唱歌，她最喜歡唱「夜鶯」。每天夜裡，從陽臺上傳來優美的歌聲、音樂聲，溫暖的燈火映照在湖面上……在這溫馨的家庭中，柴可夫斯基有四個兄弟和一個妹妹。

有一天，媽媽帶著哥哥去聖彼得堡給他們找家教。小柴可夫斯基看見媽媽坐馬車離開，哭哭啼啼，好傷心哦。「媽媽，你要快快回來。」

　　後來他淚眼汪汪的對妹妹說：「莎霞，我有個好主意，我們來編一首歡迎媽媽回家的歌，叫做『媽媽從聖彼得堡回來』，好嗎？」他自編自唱起來，那時候，他才五歲，兩歲的妹妹傻傻的點頭。

媽媽帶回了一位女老師，「這是芬妮老師，你們的新家教，大家要乖乖聽她的話，好好學習。」小柴可夫斯基很快就喜歡上芬妮老師了，他總是高高興興去上課，學得快又學得好，當然，老師也特別喜歡他。

芬妮是位非常好的老師，除了教這幾個孩子俄文、法文、算數、歷史外，還帶他們爬山呀、玩水呀。沃金斯克是個好地方，山峰上總有一層白白的雪，像是戴了頂帽子，大片大片的樹林，又像是綠綠的海，內沃克河水好清好清，清得可以看見魚兒自由自在

的游。天嘛，總是藍藍的，一點也沒有被污染。小柴可夫斯基在這樣一個好山好水的環境下長大，難怪他一生都喜歡接近大自然。

不過，這小伙子最喜歡看的還是那像鴨蛋黃一樣的落日和金光燦爛的晚霞，好美好美啊，他常常看得入迷。可是，那紅紅的太陽怎麼說走就走，一分一秒都不肯多待就掉到山後頭了。他又莫名其妙的紅了眼眶。對離別，他總是特別傷心。

有一天，爸爸買了個音樂盒，可以自動放送音樂。小柴可夫斯基迷上了，他總是聽了又聽，聽了又聽，百聽不厭，尤其是莫札特的「唐·喬凡尼」，聽多了，他自己在鋼琴上彈了起來，爸爸十分驚訝：「這孩子沒學過琴，怎麼就彈起來了，真奇怪。」媽媽說：「不奇怪，一點都不奇怪，早該給他找位好老師教他彈琴了。」在老師教導下，他進步飛快，這回輪到老師驚訝了。

他對音樂這樣著迷，晚上常睡不著覺，在床上抱頭哭著說：「音樂吵得我不能睡。」芬妮老師走進來看他，「我的好學生，四處靜悄悄的，哪兒有音樂呀！」他馬上指著自己的頭，「這裡，這裡面。」

這樣一個特別又敏感的孩子，讓芬妮老師很感動。「這孩子，和一般的孩子真不一樣，他動不動就會傷心掉眼淚，他敏感又純潔，心中滿是愛，就像一個玻璃做容易破的娃娃，我們可要小心愛護。」

2 同學叫他海鷗

　　對於這樣一個有音樂天分的孩子，很多現代父母都會送去專修音樂了。但在那時的俄國，一來沒有正式的音樂學校，二來在當時保守的俄國人心目中，好人家的男孩子應該規規矩矩進法學院唸書，小柴可夫斯基也不能例外呀。

　　就這樣，十歲的他被送去聖彼得堡的法學院先修班上課，他不想和媽媽分開，拉住她的手不放。離別真是痛苦，但為了孩子的前途，媽媽也只好硬著心腸坐馬車離開。雖然想家，柴可夫斯基倒是個用功的學生，連星期天都一個人安靜的坐在菩提樹下讀書，常常考前三名呢。後來通過考試進到高等法學院唸書，爸媽都希望他將來當律師。

　　這時他已是一個青少年，老師同學都喜歡他。他總是梳洗得乾乾淨淨，穿戴得整整齊齊，講話很誠懇，待人彬彬有禮，他，還是大家心目中的小帥哥呢！

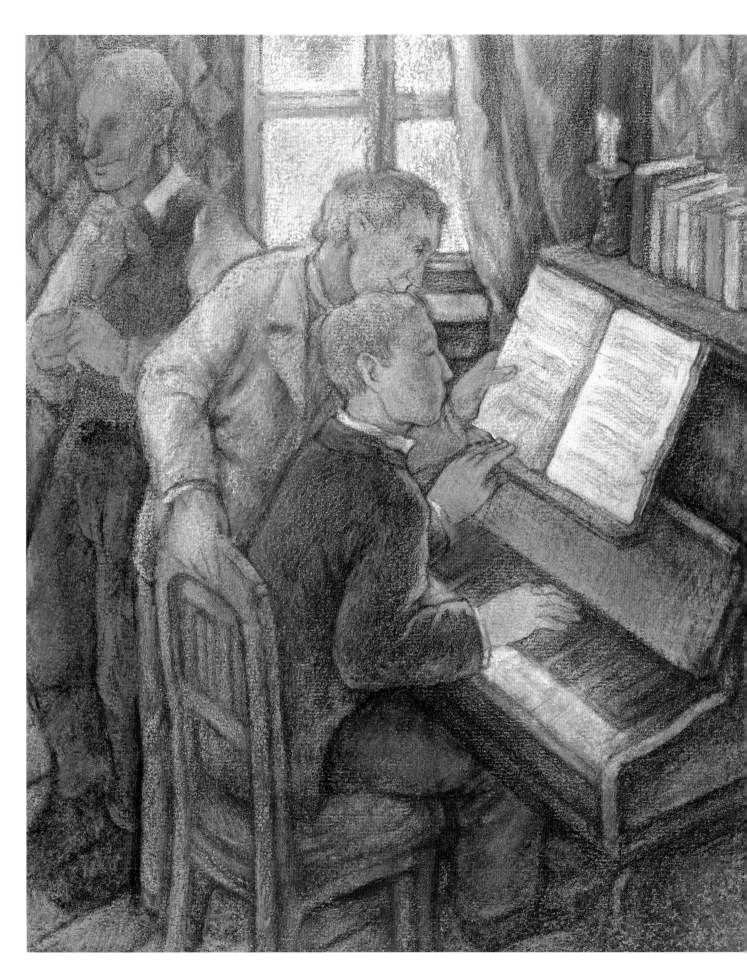

全校清一色是男生，唸書唸累了，要怎樣消遣消遣呢？跳跳舞吧。柴可夫斯基會彈琴，正好彈些曲子讓同學們跳。有一天跳得太起勁兒，把地板震得咚咚咚的響，樓下的法文老師被吵得不能看書，氣呼呼的衝上樓來。所有年輕人都急忙溜走，只剩他，純純的站在那裡。他堅持不肯說出那些同學的名字，願意自己受罰。法文老師既心疼又無可奈何的說：「彼得呀彼得，你是我最得意的學生，但我看你太喜歡音樂了。」

　　他在法學院唸書時，也選了音樂課。老師教他們音樂理論，放唱片給大家聽，還教他們唱歌。有一次聽完一首叫做「海鷗」的曲子，他立刻坐上鋼琴，把「海鷗」彈了出來。老師和同學都非常非常佩服：「他的記憶力怎麼這樣好。」從此，他們就好玩的叫他海鷗。

　　十四歲那年，不幸的事情發生了，媽媽忽然得急病去世，柴可夫斯基傷心得木木呆呆了好久。媽媽是他最愛最愛的人，怎麼就從這個世界消失得無影無蹤了呢？他不能了解也不能接受，每次聽到媽媽最常唱的「夜鶯」時，都哭得像個淚人兒。

柴可夫斯基

15

3 最最俄國的俄國人

　　柴可夫斯基從法學院畢業後，在一家公家機關當書記員，他做事認真也很努力。但是對他來說，書記的工作太單調了，所以白天做事，晚上就去聽音樂，聽交響樂，聽歌劇，看芭蕾舞，還幫人伴奏。他一邊聽，一邊看著歌譜，研究那些曲子是怎樣寫的。他可不像一般人，聽音樂就只聽音樂，他是去學習的。

　　不久，聖彼得堡終於有了第一所音樂學院，柴可夫斯基好高興哦，他跑去問爸爸的意見，爸爸一句：「隨你吧。」他就馬上辭去書記的工作，全心唸音樂了。那時他已經二十二歲，他覺得他比起歐洲那些音樂大師，如巴哈、貝多芬、莫札特，起步晚了好多年，所以要特別特別用功，一分一秒都不能夠浪費。像他這樣一頭栽進音樂裡，進步自然很快。院長安東魯賓斯坦看到他的好成績，相當高興，也非常欣賞他的音樂才華。

　　後來，莫斯科也有了音樂學院，院長是安東魯賓斯坦的弟弟尼古拉。柴可夫斯基從聖彼得堡的音樂學院畢業後，就去莫斯科教書，因為教書薪水太低，他付不起房租，只

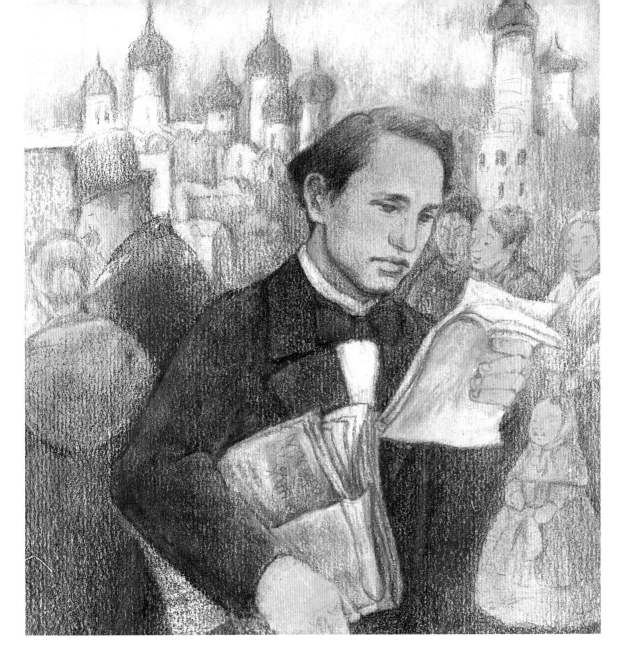

好住在尼古拉家裡。教書之外，他並沒有忘
記作曲。他是個喜歡安安靜靜過日子的人，
偏偏尼古拉很喜歡熱鬧，家裡面總是高朋滿
座，吵得他不能安心寫他的音樂，只好一個
人跑到公園或是郊外，找棵大樹，把樹幹當
靠背，寫呀寫呀寫呀，從清晨寫到正中午，
到黃昏，到星星滿天，實在看不見，才停下
來，累得發昏，但內心好滿足，因為作曲是
他最喜歡做的事了。

這位年紀輕輕，頭髮卷曲自然，臉孔純純美美，眼睛深沉動人，鬍子服服貼貼，態度真切誠懇的老師，很受學生喜愛歡迎。他對學生很好，但他一是一，二是二，學生不能偷懶馬虎，若學生錯了，他會馬上指出錯誤，但不會責備。

他幾乎是從早忙到晚，每天除了教書，還要作曲，要讀書，還要參加許多的音樂活動。他像一個騎士，催自己的馬「快跑、快跑、快跑」。他作曲時，常常忘了吃，忘了睡；白天寫，晚上寫，肚子餓了，他開自己玩笑：「我正在烤音樂甜餅呢。」

從小聽俄國鄉村民歌的柴可夫斯基，那些民歌深深藏在他腦中。他太愛這些有鄉土味兒的民歌，隨便哼哼，就是一首，作曲時他常常把這些民歌編進樂章中，所以他寫的曲子非常俄國，一聽，沒錯，就是俄國的。怪不得史特拉汶斯基會說：「柴可夫斯基是最最俄國的俄國人了。」他的第一交響曲就把俄國的民歌和民間舞曲拿來貫穿全曲，是一首只有俄國人才寫得出來的曲子。第二交響曲呢，他選用了烏克蘭民歌「仙鶴」。

他寫音樂也不忘歷史，他的「1812年序曲」就是用音樂訴說俄國打敗拿破崙那場光榮戰爭。他為了加強戰爭的效果，用了轟隆隆的炮聲、噹噹噹的教堂鐘聲做他的音樂背景，最後還放煙火慶祝，聽眾離開時，一個

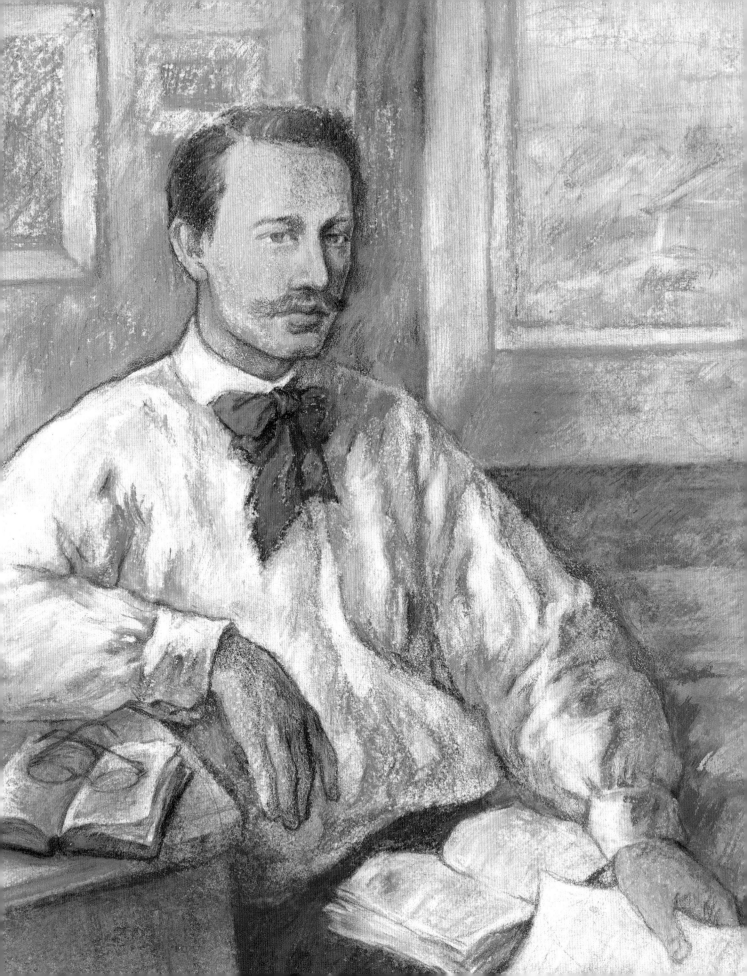

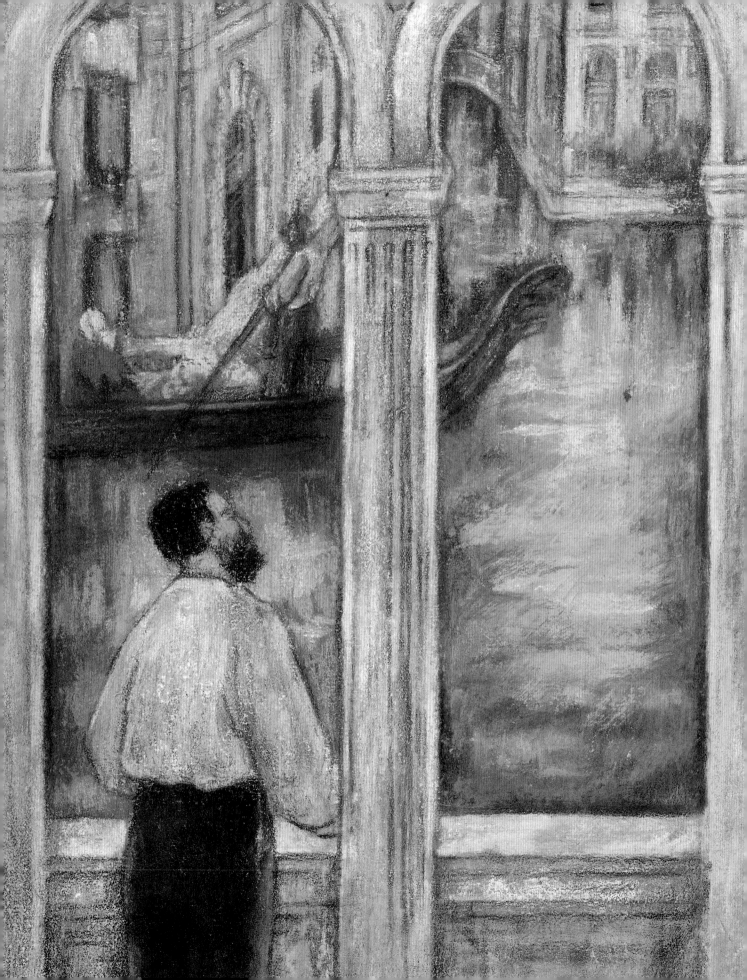

個心中充滿了打勝仗的快樂。

　　比起當時的歐洲，俄國是太封閉了，做為一個藝術家，總應該多看看多學學，所以他一有機會就會去歐洲，他喜歡聽法國人唱歌，喜歡義大利人的輕鬆浪漫，卻不太喜歡德國人的一本正經。

　　有一年他住在威尼斯，在給朋友的信中說：「威尼斯的美是別的地方沒有的，它還特別安靜，也是別的城市沒有的，我在這兒可以靜靜的創作了。」他為他的威尼斯經驗寫了有名的「義大利隨想曲」，主要旋律一個是羅馬軍營吹軍號，一個是威尼斯船歌和義大利民歌「美麗的姑娘」。威尼斯讓一點也不浪漫的柴可夫斯基也隨著浪漫了起來。

　　他還把他五歲時寫的「媽媽從聖彼得堡回來」編成一組六首短歌，取名「沒人懂，那顆寂寞的心」，訴說著他對媽媽深深的懷念，歌聲柔美讓人聽了心會疼，這六首動人的歌後來常常有人在音樂會上唱。

柴可夫斯基

21

4 天鵝湖和胡桃鉗

　　柴可夫斯基不但喜歡俄國民歌，他也深愛俄國的民間舞蹈，很早他就想到音樂和舞蹈配合會很有意思。

　　妹妹莎霞結婚後住在卡明卡，她有五個孩子，柴可夫斯基每年夏天都會到卡明卡莊園住兩個月。他很愛妹妹這些孩子，看他們跑來跑去，嘻嘻哈哈終日不停，他也快樂了起來。他為他們寫了簡單的「天鵝湖」，姪子演王子，姪女扮公主。幾年後，他才正式為「天鵝湖」作曲，把「天鵝湖」一段一段故事用音樂和芭蕾舞來表達。

　　聽，音樂正說著，王子輕悄悄的來到湖邊。他躲在樹後看，一群白衣白裙、頭戴白羽毛的美麗姑娘正在湖邊玩，他一眼看上其中最美的奧德特。

　　聽，那優美的音樂正表示王子從樹後走出來，大膽的請奧德特跳舞。

　　跳啊跳啊跳啊，那群白衣姑娘也在一旁跳，一會兒四人跳，一會兒六人跳，一會兒又是大伙人跳。音樂輕快美妙，舞者也輕快美妙。

　　聽，音樂急促不安，什麼事要發生了，原來魔術師正在詛咒，咬牙切齒壞壞的說：「等著瞧吧，天一亮，這些姑娘全會變成天鵝。除非遇到一個真正愛她的人。」天亮了，姑娘果真全變成天鵝，王子垂頭喪氣回到皇宮，但他已深深愛上奧德特。

　　聽，音樂已到最後，王子和公主終於在一起，永永遠遠。而魔術師那個大壞蛋，撲通，倒在地上，他，不靈啦。

　　他又寫了「胡桃鉗組曲」，為這曲子他採用了許多孩子的樂器：小喇叭、兔皮鼓、

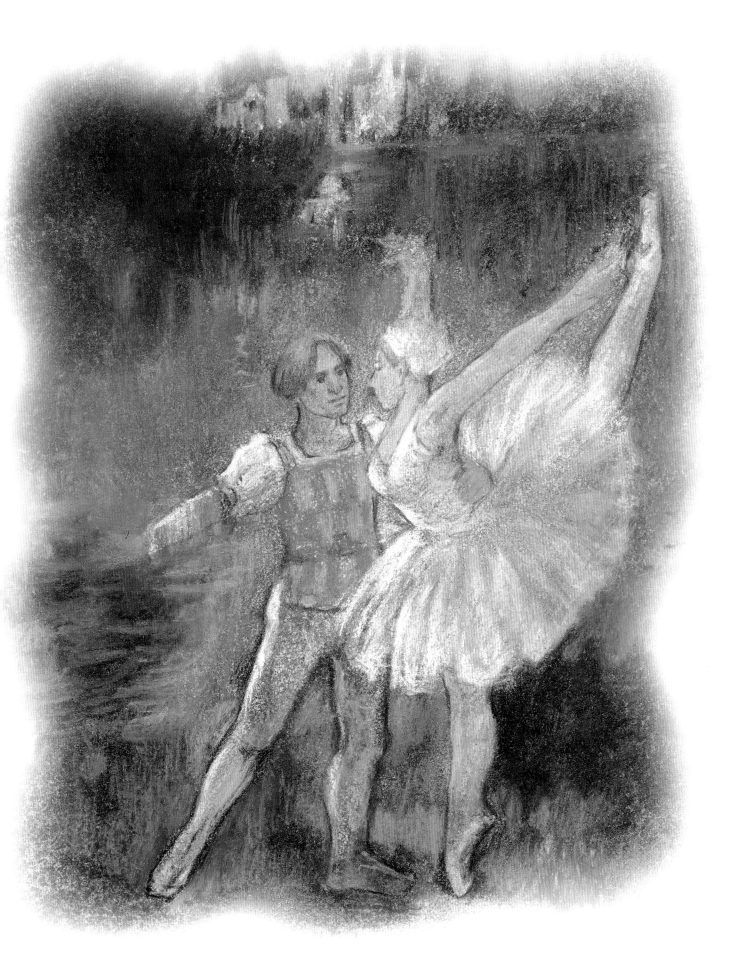

像響尾蛇嘎嘎作響的樂器、像布穀鳥咕咕叫的樂器、三角鐵等。他還去巴黎買了座鋼片琴，清鈴鈴、叮鈴鈴聽起來又像鋼琴又像敲鐘，清清脆脆，好聽極了。

《胡桃鉗和老鼠王》是德國霍夫曼寫的童話，故事是描寫在聖誕節晚會上，小女孩克拉拉得到了一樣禮物：一個夾胡桃用的鉗子，旁邊一個頑皮的男孩子搶走了這玩具，還弄壞了它。晚會散後，克拉拉好久都睡不著覺。半夜，奇怪的事情發生了，聖誕樹變得好高好大，樹上的玩具都蹦蹦跳跳的，那斷了胳膊斷了腿的胡桃鉗也活生生的站了起來。這時，一群凶煞煞的老鼠衝進屋中，胡桃鉗像個阿兵哥一樣，和帶頭的鼠王大打出手。他們正打得難解難分的時候，克拉拉把自己的小鞋脫下丟了過去，居然把老鼠們嚇得抱頭鼠竄。而胡桃鉗搖身一變，成了個漂亮的小王子，小王子請克拉拉坐上雪車，到奇妙的甜甜國去。

雪車走上牛油糖路，經過檸檬汁噴泉和晶晶亮的太妃糖閣樓，才來到糖梅仙子美麗的皇宮前。嬌滴滴的糖梅仙子，講起話來像銀鈴。她看見客人來了，好高興啊，忙著叫甜甜國的人跳舞給客人看。

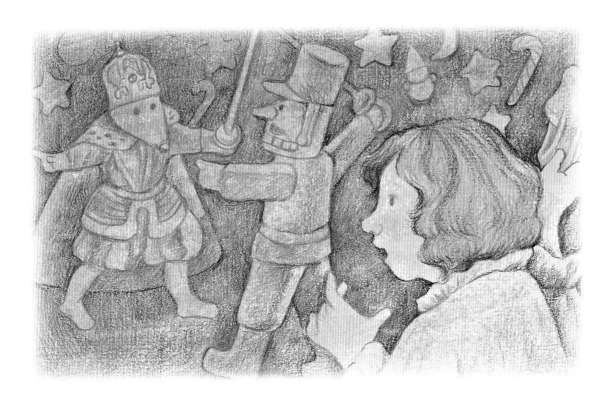

　　他們一個接一個跳了六種舞：有西班牙風格的巧克力舞，有阿拉伯風格的咖啡舞，有中國風格的茶葉舞，有俄羅斯風格的土風舞，有義大利風格的牧童舞和法國風格的小丑舞。

　　最後胖胖矮矮的薑媽媽帶著她一群笑著鬧著的寶寶們走過，後面跟著一群花仙女，繞著圈子跳圓舞曲。這時糖梅仙子也出來跳了，她跳得好美。正在最熱鬧的時候，克拉拉忽然醒了，原來這美麗的一切，只是一場夢啊。

　　柴可夫斯基自己沒有孩子，但他很愛孩子，而老鼠是他最討厭最害怕的動物。讓小女孩用一隻鞋打敗壞老鼠，真是妙不可言；甜甜國的一切一切，更讓人希望真有這樣一個地方，他用他深藏著的童心寫這曲子，所以「胡桃鉗組曲」成了音樂的開心果。

5 有貴人幫助

柴可夫斯基除了作曲外，他也會為人譜曲。有一次，他受朋友之托，為梅格夫人譜了一首小提琴和鋼琴互配的曲子。梅格夫人很喜歡，寫了一封信謝謝他：「你為我寫的那首小曲子，讓我非常高興，你一定常常聽到讚美你的話，但我還是要告訴你，我非常喜歡你寫的曲子。聽你寫的音樂，讓我感到愉快美好，你一定會笑我說傻話吧。」

柴可夫斯基不但沒笑她，還一本正經的回她一封信：「你那麼喜歡我的音樂，要高興的是我，我還要謝謝你呢。對於一個音樂家來說，我常常會失敗，常常會失望，但是只要知道還有像你一樣極少數熱愛音樂的人，我就很安慰了。」

梅格夫人收到了音

樂大師這樣溫心的回信，鼓勵她繼續寫信給他，她因此寫信向他要了張相片，也在信中告訴他，對他十分崇拜，也充滿幻想，希望和他常常通信，談談心裡的話。從此，兩人變成非常要好的「筆友」。

如果柴可夫斯基因為忙碌，沒有再回她的信，這份友情就不會成為音樂界的美談，也不會有通信十四年，一共寫了一千一百封信的紀錄。

梅格夫人是位非常有錢的寡婦，她熱愛音樂，也很懂音樂。她雖然要什麼有什麼，但精神上總覺得空洞，她覺得和柴可夫斯基通信可以給她充充電。但她要求柴可夫斯基純通信，不要見面，一旦見了面，幻想的完美形像說不定就不存在了。

這點柴可夫斯基可以說是完全同意，因為一個能寫完美音樂的人本身不一定完美，見了面可能大失所望呢。其實，他也非常需要這樣一位全力支持他的朋友。從此，你一封我一封，談音樂，談文學，談宗教，談心中的事。

　　他非常感激，怎麼回報她呢？專為她寫一首交響樂吧。他把俄國民歌「田野上有一棵小白樺」編進了第四交響曲中。第一次演奏時，他在臺上指揮，梅格夫人坐在臺下聽。當他演奏完畢，宣布「我們的交響曲」是獻給梅格夫人的時候，她感動得哭了。

　　這兩個住在同一個城裡的人，真的沒見過面嗎？遠遠的倒有過幾次。只有一次，柴可夫斯基在小路上走，梅格夫人的馬車正面駛過來，路太窄，沒法躲，只好「面對面」了。但他遵守約定，點個頭一句話不說便走開，車中的梅格夫人卻臉紅耳熱，很久都不能平靜。

6 在音樂中尋求真善美

　　梅格夫人除了給予柴可夫斯基精神上的支持外，更在經濟上不斷的支助他，也因此他可以安心的作曲。除了作曲，他也學了指揮，但剛開始指揮時，他好怕啊，怕到覺得頭特別重，只好一手托著頭，一手指揮。要不然，乾脆閉上眼睛，看不見，就不怕啦。但慢慢的，他不再怕了，尤其是指揮自己的作品，他信心滿滿，站在大家前面，雙手揮舞，挺拔神氣。

　　當他對指揮有信心後，就常常帶樂團到世界各地演奏，甚至遠赴美國。他不只演奏自己寫的曲子，還演奏其他俄國音樂家的作品，他要大家看到俄國音樂家的成就。在歐洲，歐洲人非常喜歡他的演出，在報上讚美他，但他認為這不是他的光榮，而是俄國的光榮，所以他一點也不驕傲。

　　在美國，美國人非常熱烈的歡迎這位俄國來的音樂大師，聽眾更為他瘋狂。要離開美國那天，船邊岸上黑鴉鴉全是人，對他喊著：「柴可夫斯基，你要再來喔！」「柴可夫斯基，我們愛你。」柴可夫斯基面對熱忱的美國人，他也開朗了，「我一定會再來，一定。」

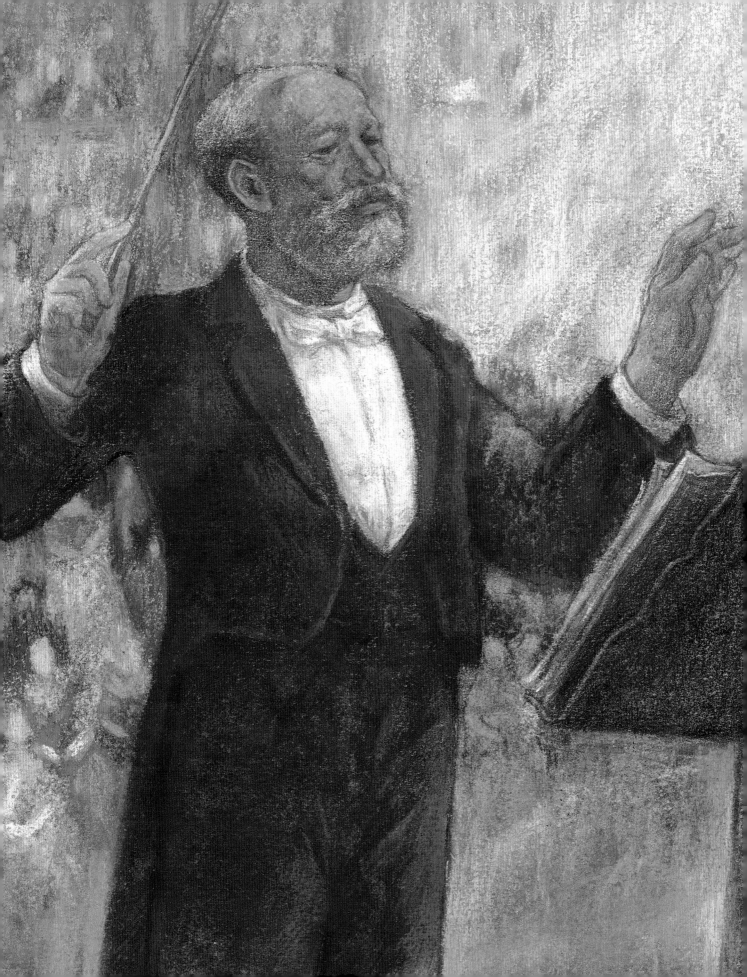

他雖然常常出國，但每次興沖沖到了一個地方，沒多久就會說：「我想家，想回家，真想回家。」一演奏完，他就急急忙忙的趕回俄國，其實他的家只不過是間小小的公寓而已。暑假，他總是東家住住西家住住，在妹妹家住的時間最長。等他四十歲時，才想要一棟完全屬於自己的房子，他買不起，只有請求梅格夫人幫忙，梅格夫人一口就答應。

他最愛俄國鄉村，梅格夫人很快就在莫斯科郊外幫他找到一棟房子。前院種許多花，後院和樹林相接，從窗子看出去，藍天白雲，花草樹木，真是居住的好地方。對梅格夫人，他只有感激。

他終於可以在自己的家裡安心作曲、讀書、寫信了。每天他一定會去林中散步兩、

三個小時，一邊走，一邊想他的新曲子，回家第一件事就是把新曲子寫下來。

　　就在他天天散步的林間小道上，他常常遇到一些農夫農婦帶著孩子，他偶爾會去拜訪他們，看到他們住的地方又小又擠，破舊簡陋，但他們從不埋怨。最讓他難過的是因為附近沒有學校，所以這些天真可愛的孩子都沒有上過學。後來他忙著籌款，請朋友捐助，為這些孩子辦了一所小學。

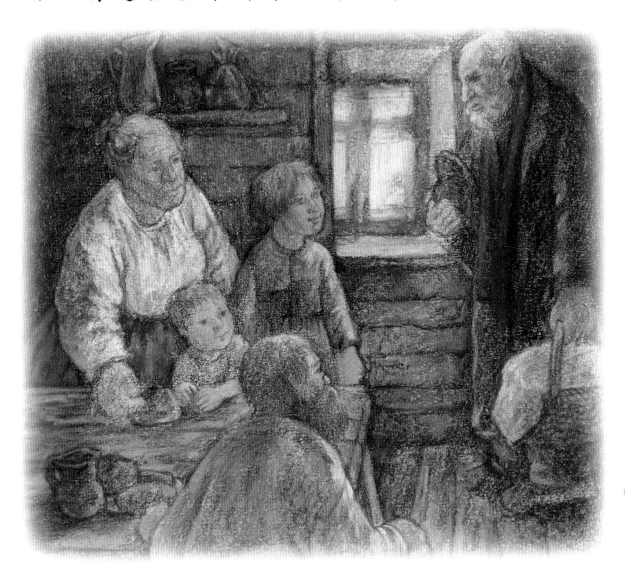

回年，他很是可五成曲，他又學校，他些的曲子總應該他子完成上，那作的總覺得自己，作豐富，他但他作曲以更好。終於，在心完成受歡迎，但不滿意，全交響「他非常滿意」，三歲那年，了「第六交響曲子中，告訴朋友，他再他寫過的曲最美、最動人，也寫這是最好、最出這樣的曲子了！也不許是巧合，在「第六交響曲」完成後不久，他便得了急病去世。

這位熱愛俄國，也被俄國人熱愛的音樂大師，一生追求的音樂真、善、美。從他的音樂中，我們聽到真，聽到善，聽到美。

Pyotr Il'yich Tchaikovsky

柴可夫斯基

柴可夫斯基 小檔案

1840 年　生於俄國的沃金斯克。

1847 年　向法國女家教學習鋼琴。

1850 年　進入聖彼得堡的法學院先修班。

1854 年　媽媽病逝。

1855 年　同昆汀格爾學習鋼琴作曲。

1859 年　從法律學校畢業。

1861 年　進入安東魯賓斯坦創辦的聖彼得堡音樂學院。

1865 年　從音樂學院畢業，畢業作品是清唱劇「快樂頌」。

1866 年　譜寫「第一交響曲」（冬之夢）。

1870 年　譜寫「羅密歐與茱麗葉幻想序曲」。

1872 年　寫成「第二交響曲」（小俄羅斯）。

1875 年　完成「第一號鋼琴協奏曲」。譜寫「第三交響曲」和「天鵝湖」。

1877 年　全力創作「第四交響曲」。

1878 年　寫下「小提琴協奏曲」和歌劇「尤金・奧尼根」。

1880 年　完成「一八一二年序曲」。

1882 年　完成鋼琴三重奏曲「紀念偉大的藝術家」。

1888 年　寫出「第五交響曲」。

1889 年　完成「睡美人組曲」。

1891 年　著手譜寫「胡桃鉗組曲」，翌年完成並舉行首演。

1893 年　10 月 28 日親自指揮「第六交響曲」（悲愴）在聖彼得堡
的首演。11 月 6 日病逝。

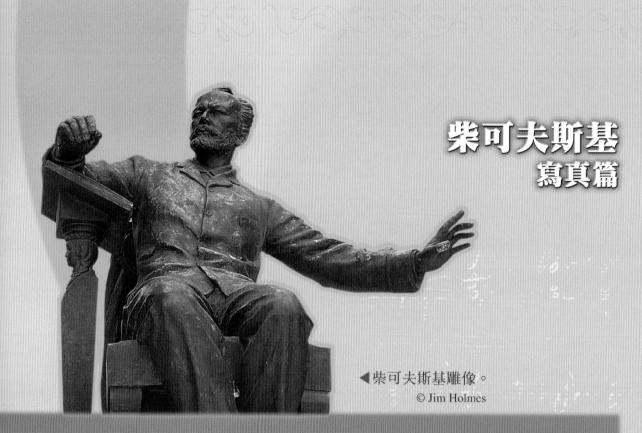

柴可夫斯基
寫真篇

◀柴可夫斯基雕像。
© Jim Holmes

◀柴可夫斯基寫給梅格夫人的信件片段。

◀「第六號交響曲」手稿。

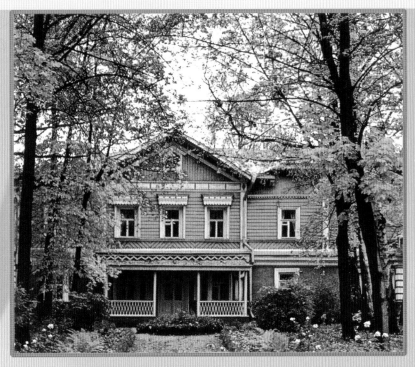

▲柴可夫斯基位於克林的房子。
© Joint Publishing HK

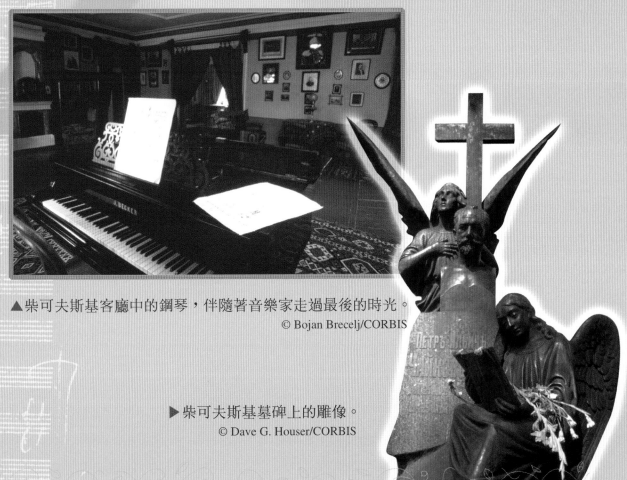

▲柴可夫斯基客廳中的鋼琴,伴隨著音樂家走過最後的時光。
© Bojan Brecelj/CORBIS

▶柴可夫斯基墓碑上的雕像。
© Dave G. Houser/CORBIS

寫書的人

陳永秀

　　陳永秀從小喜歡看小說，喜歡畫畫，本以為將來會走上文藝這條路。但她的命運和柴可夫斯基的一樣，父親希望她念理工，他說：「將來，進可以攻，退可以守。」她心中雖然一百個不願意，但父命不可違呀。她念了化工，又念了化學，盡了最大的努力。接下去，她做了三個孩子的全職媽媽，沒有做化學方面的工作，反而因為給孩子讀書而有了靈感，自寫自畫了好幾本書。有了開始，在寫作上，她就沒有停過，終於走上文藝這條路，心中非常快樂。她一共寫、畫了十四本書：《鳳凰與竹雞》（獲洪建全文教基金會圖畫故事獎）、《孤傲的大師——追求完美的塞尚》（獲第四屆人文類小太陽獎）、《半夢幻半真實——天真的大孩子盧梭》（獲九十一年度兒童及青少年讀物金鼎獎）、《飯牛畫石與磊磊石》等。

畫畫的人

翱　子

　　湖南大學工業設計系教師，一位快樂的創作著圖畫書的年輕媽媽，喜歡和寶寶一起閱讀圖畫書，分享其中的種種樂趣。閱讀的這些圖畫書中，當然也包括一些她自己的作品，如《紅狐狸》、《石頭不見了》（獲第五屆圖畫故事類小太陽獎）等。現在《讓天鵝跳芭蕾舞——最最俄國的柴可夫斯基》又和大家見面了，衷心希望它能為自己的寶寶和許許多多小朋友所喜愛。

文學家系列

～ 帶領孩子親近十位曠世文才的生命故事 ～

每個文學家的一生，都充滿了傳奇……

震撼舞臺的人——戲說莎士比亞　姚嘉為著／周靖龍繪

愛跳舞的女文豪——珍・奧斯汀的魅力　石麗東、王明心著／鄧　欣、倪　靖繪

醜小鴨變天鵝——童話大師安徒生　簡　宛著／翺　子繪

怪異酷天才——神祕小說之父愛倫坡　吳玲瑤著／鄧　欣、倪　靖繪

尋夢的苦兒——狄更斯的黑暗與光明　王明心著／江健文繪

俄羅斯的大橡樹——小說天才屠格涅夫　韓　秀著／鄭凱軍、錢繼偉繪

小小知更鳥——艾爾寇特與小婦人　王明心著／倪　靖繪

哈雷彗星來了——馬克・吐溫傳奇　王明心著／于紹文繪

解剖大偵探——柯南・道爾vs.福爾摩斯　李民安著／鄧　欣、倪　靖繪

軟心腸的狼——命運坎坷的傑克・倫敦　喻麗清著／鄭凱軍、錢繼偉繪

小太陽獎得獎評語